U0010166

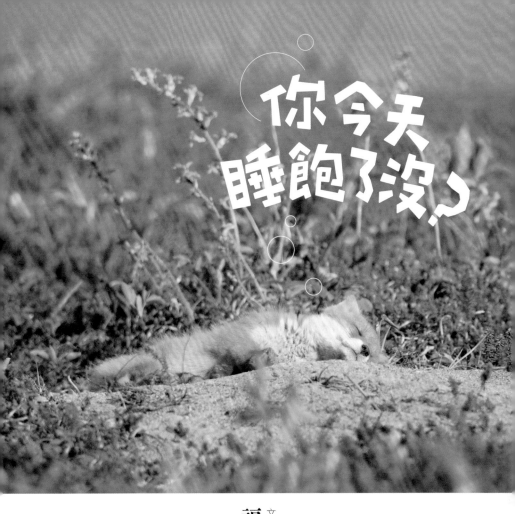

你今天睡飽了沒？

文字・攝影
福田幸廣

張東君◎譯

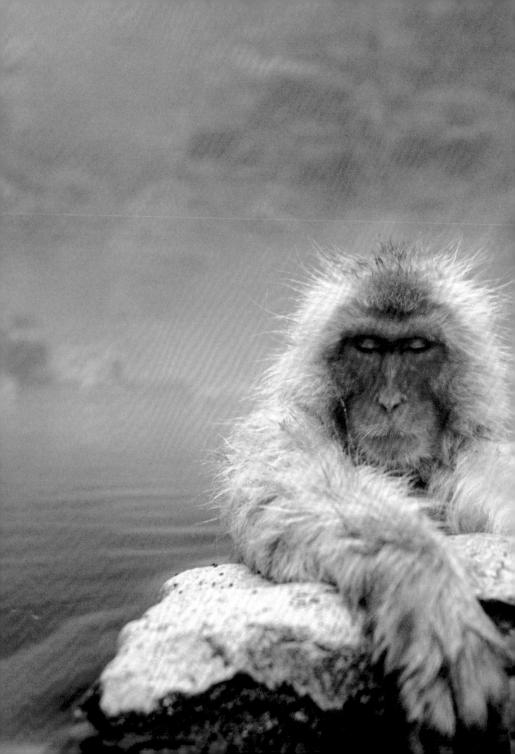

注意！洗澡的時候千萬不要打瞌睡喔。——於長野縣地獄谷某野生獼猴專用溫泉。

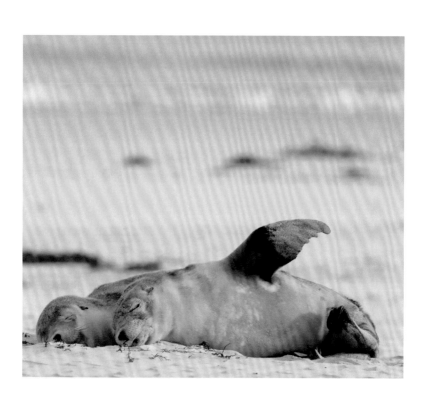

前 言

睡覺的時間
再也沒有比這更祥和的時刻了。
受到暖和的陽光誘惑，打個小盹。
在媽媽懷抱裡的孩子，安心睡覺。
各種不登大雅的好笑睡姿。

但是，野生動物們常有找不到東西吃
只好餓肚子的時候。
也有移動了數百公里，累得要死的情況，
或是為了爭奪雌性，得當班站崗不睡覺的狀況。
這些動物們，突然陷入沉睡的瞬間。
那一刻，就是和平。

我到世界各地看過各種動物的睡姿。
本書中的照片，是我在牠們身邊看到的
動物們的安詳姿態。

從某個時期開始，只在一旁守候觀看已經無法滿足我。
我嘗試著邊做「一二三、木頭人」
邊慢慢接近動物，
想要躺在牠們旁邊，和牠們一起睡覺。

和動物們一起打個小盹，
已經成為我最大的享受。

福田幸廣

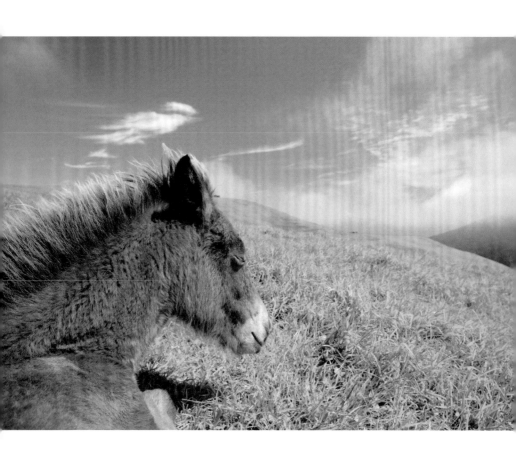

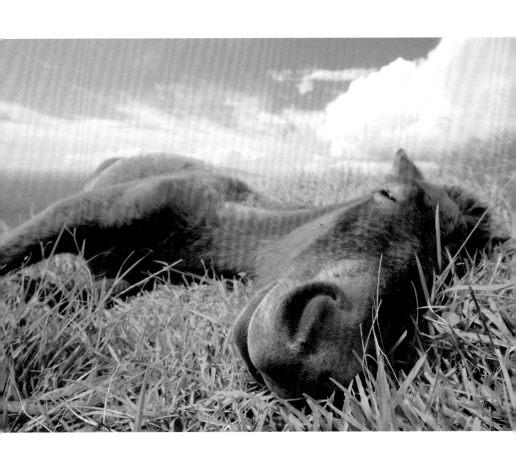

生活於宮崎縣都井岬的岬馬,是在每年的四月下旬進入生產熱季。
在岬馬還小的時候,大家都是成天睡呀睡。和我之間的距離,只有
短短的30公分。牠們睡沉時的呼吸聲,也不停的傳到我耳中。

隨著太陽逐漸高升，氣溫也漸漸往上爬。岬馬熟知風兒在山谷間流動的路徑，會邊悠哉的吃草，邊移向涼爽的場所。

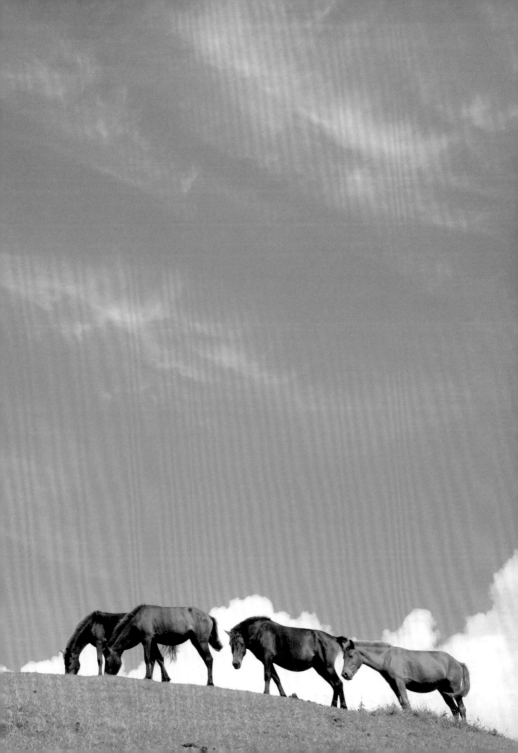

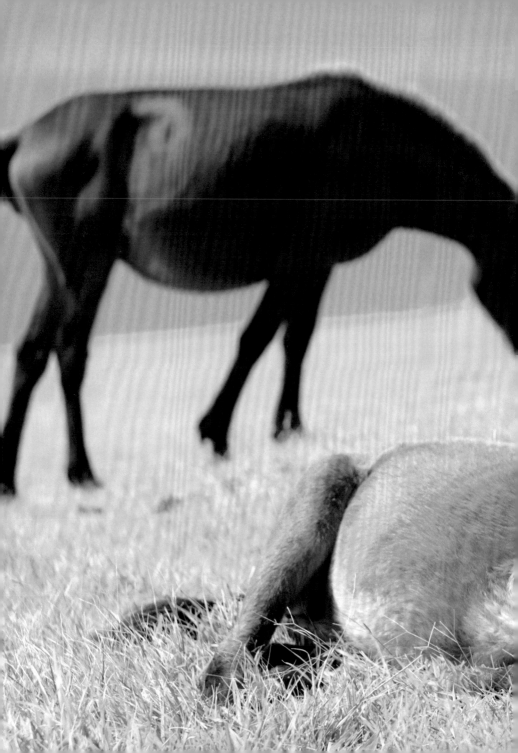

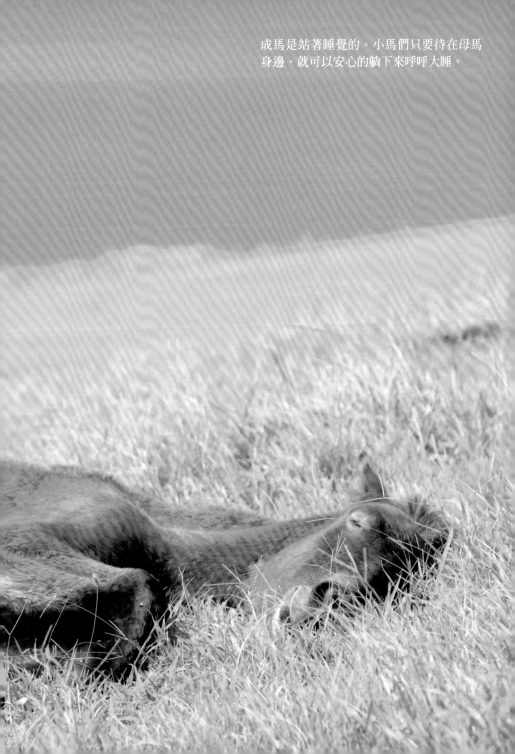

成馬是站著睡覺的。小馬們只要待在母馬
身邊，就可以安心的躺下來呼呼大睡。

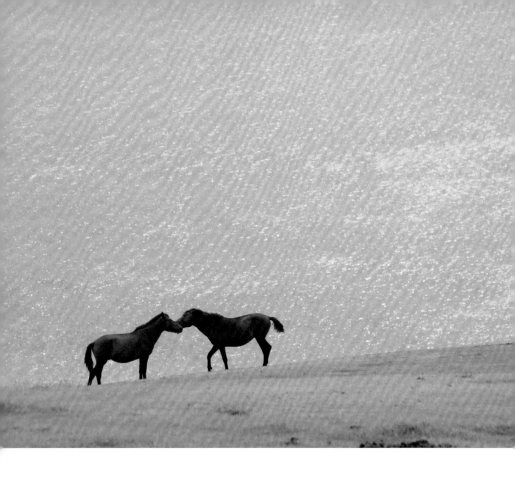

在大洋彼端隱約可見的，是鹿兒島的大隅半島……。
當海面上的波光粼粼閃閃發光時，在山丘上就會吹著煦煦和
風。我也試著和小馬們一起打個盹。雖然在日照很強的山丘
上，氣溫讓人汗流浹背，但是綠色的草地卻出乎意料的涼爽，
是很舒服的臥榻。

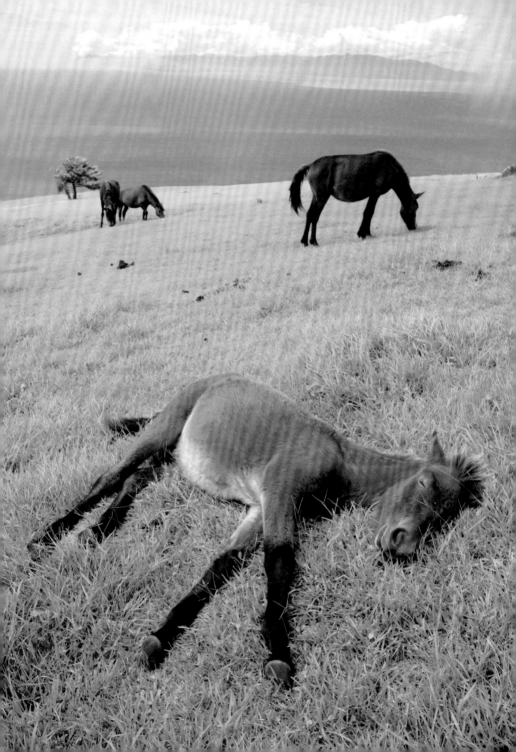

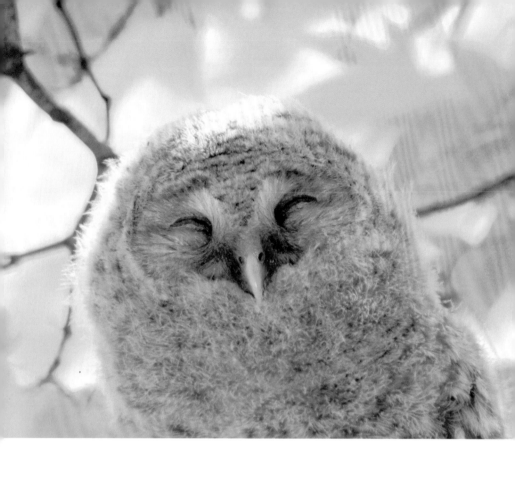

在北海道土生土長的日本長尾林鴞。在離開樹洞老巢
的幾小時之後，就開始在溫暖的陽光下打瞌睡。

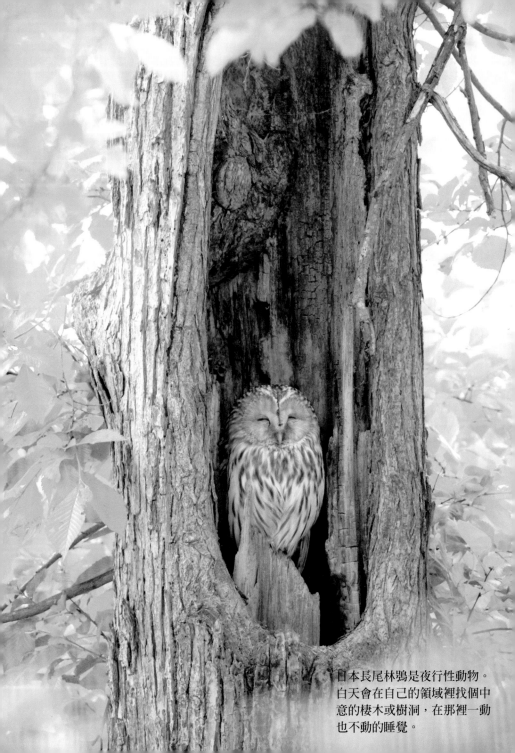

日本長尾林鴞是夜行性動物。白天會在自己的領域裡找個中意的棲木或樹洞，在那裡一動也不動的睡覺。

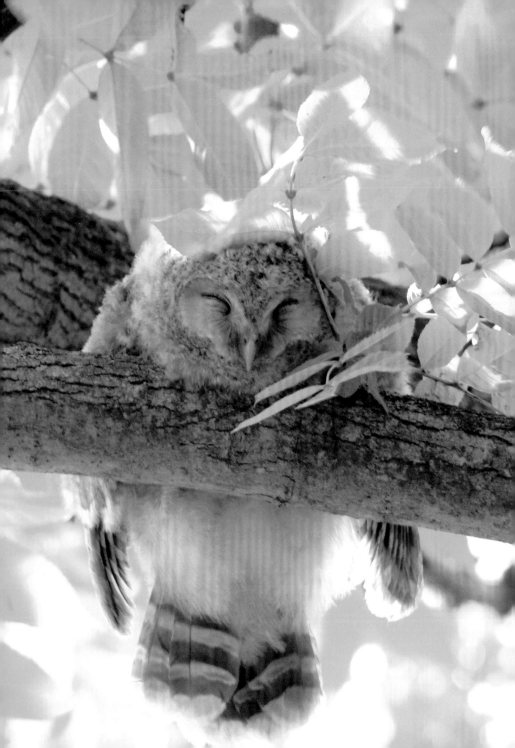

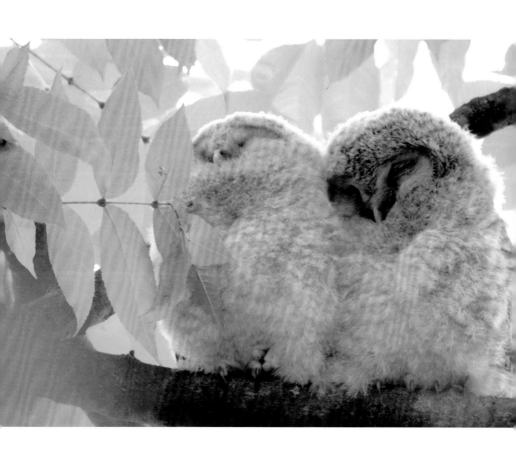

雛鳥只要離了巢，就再也不回自己誕生的洞。牠們睡覺時會緊抓住樹枝，不論睡得多熟也不會掉下來。

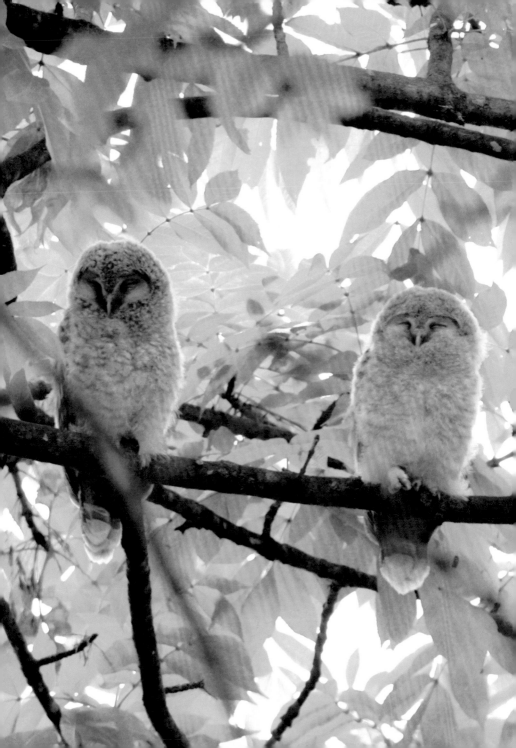

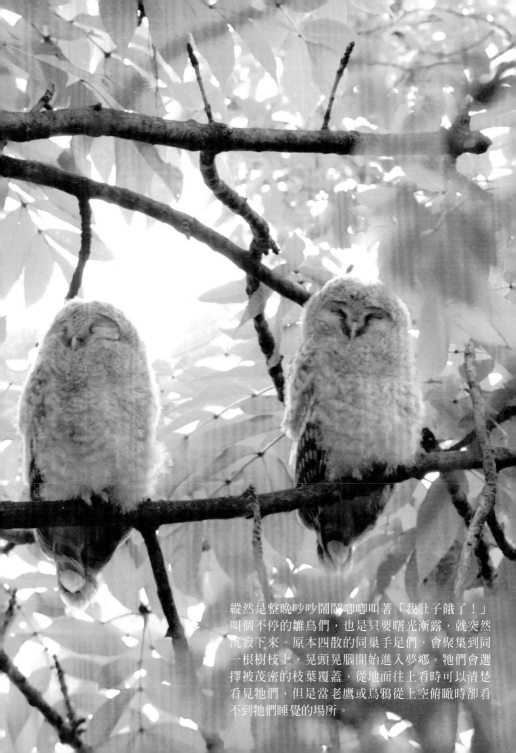

縱然是整晚吵吵鬧鬧嗯嗯叫著「我肚子餓了！」叫個不停的雛鳥們，也是只要曙光漸露，就突然沉寂下來。原本四散的同巢手足們，會聚集到同一根樹枝上，晃頭晃腦開始進入夢鄉。牠們會選擇被茂密的枝葉覆蓋，從地面往上看時可以清楚看見牠們，但是當老鷹或烏鴉從上空俯瞰時卻看不到牠們睡覺的場所。

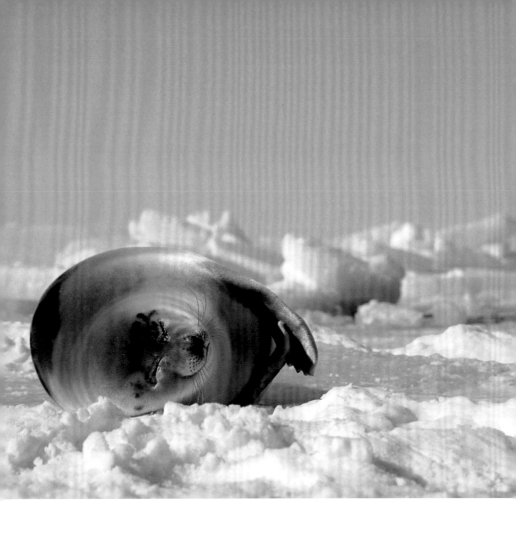

每年三月，豎琴海豹都會爲了生產而聚集到加拿大東北部
的聖羅倫斯灣。由於牠們的身體被厚厚的脂肪包覆著，所
以就算氣溫低於零下20度，也還能夠在冰上睡午覺。

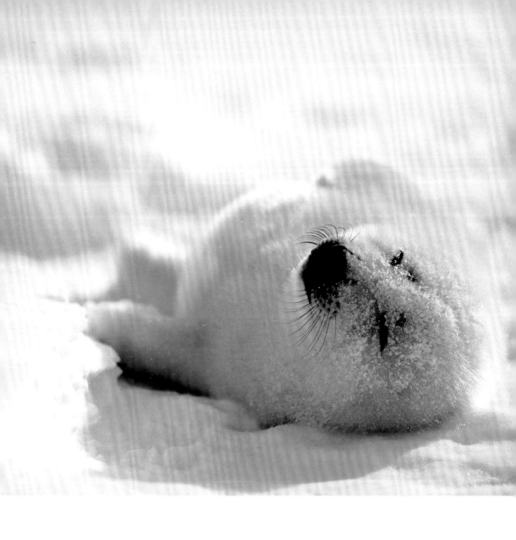

只有三天大的海豹寶寶。天氣好的時候，牠們會挺個
肚子仰躺，悠閒的睡午覺。由於牠們出生時就全身都
長滿了密密麻麻的毛，所以完全不怕冷。

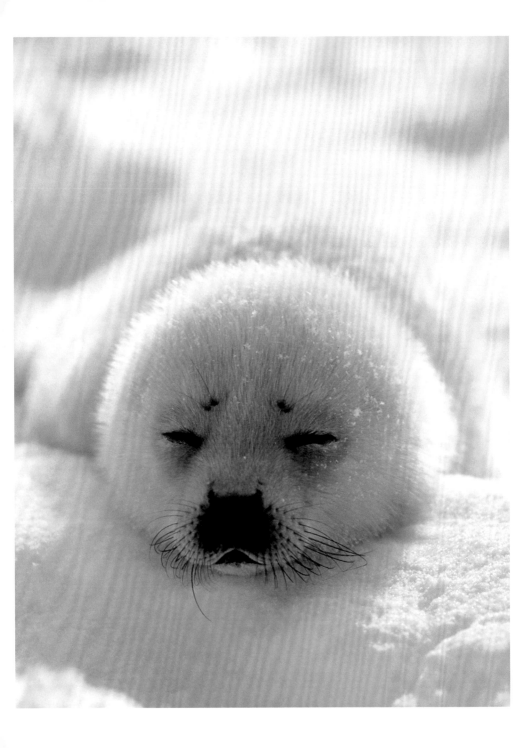

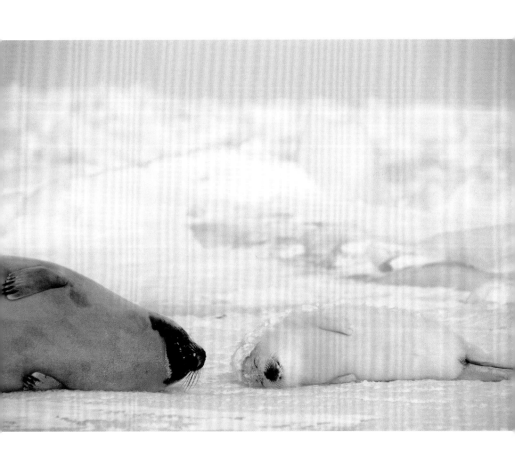

豎琴海豹的寶寶整天從頭睡到尾。
海豹親子的睡相幾乎一模一樣。

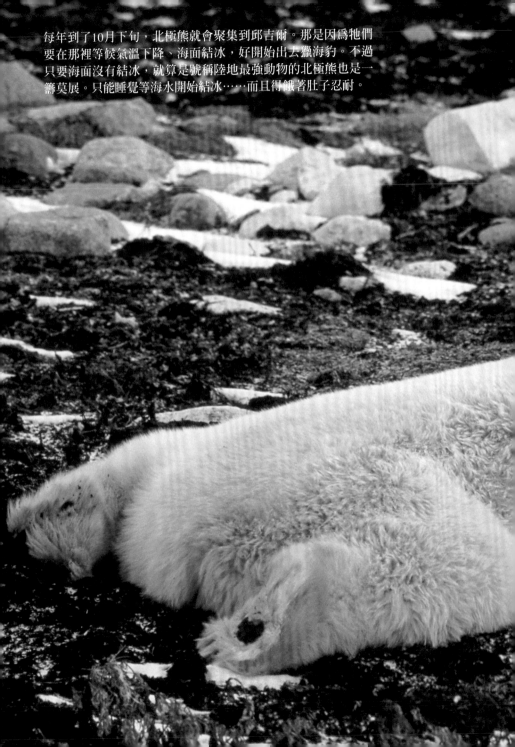

每年到了10月下旬，北極熊就會聚集到邱吉爾。那是因為牠們
要在那裡等候氣溫下降、海面結冰，好開始出去獵海豹。不過
只要海面沒有結冰，就算是號稱陸地最強動物的北極熊也是一
籌莫展。只能睡覺等海水開始結冰……而且得餓著肚子忍耐。

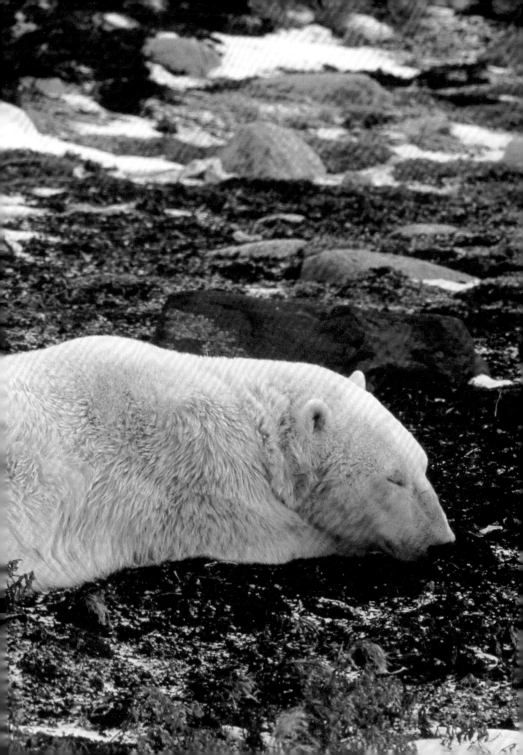

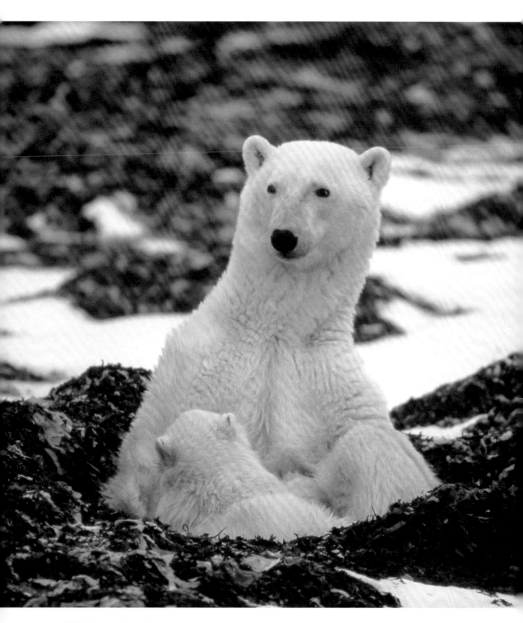

北極熊是不冬眠的，但是即將臨盆的母熊就不一樣。牠們會在雪上挖洞、在裡面生產。等到春天時再從洞裡爬出來，親子一起過上兩年相親相愛的日子。

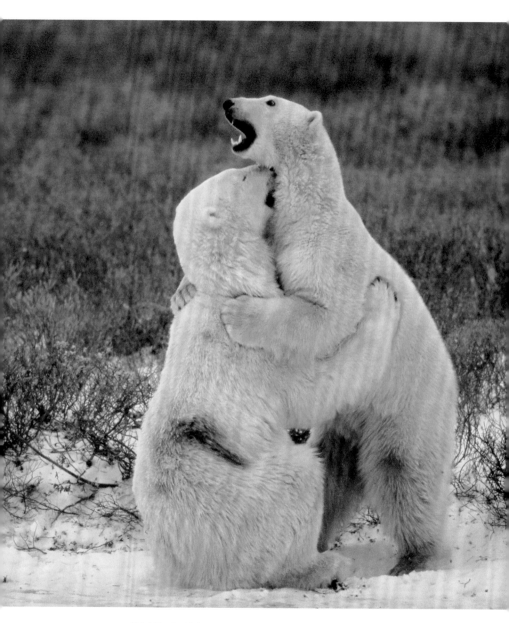

北極熊不具領域性。由於牠們會為了狩獵而在
冰原上旅行度日，所以沒有固定的睡覺場所。

雖然百獸之王這個獅子的名號聽起來好像很強悍，
但是牠們的生活其實大多都是在睡覺中度過。

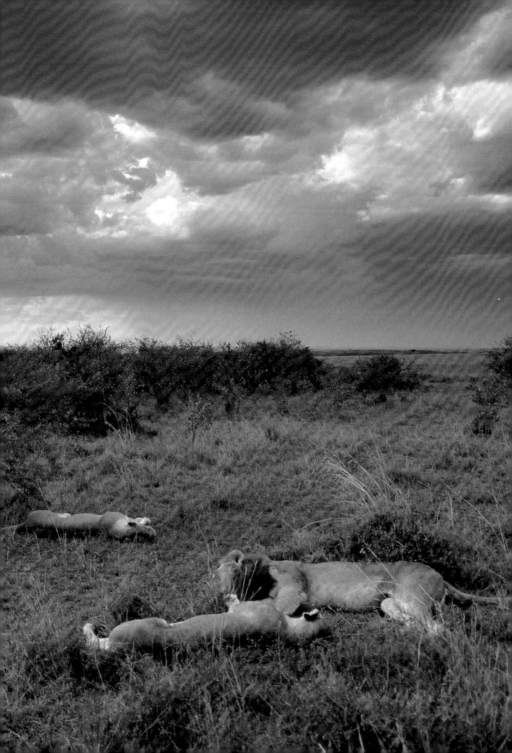

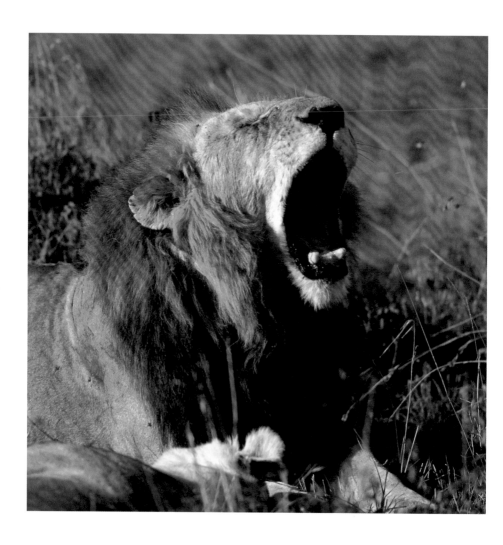

狩獵通常是母獅的工作。不知道公獅是不
是太閒了，連打呵欠的樣子都很醒目。

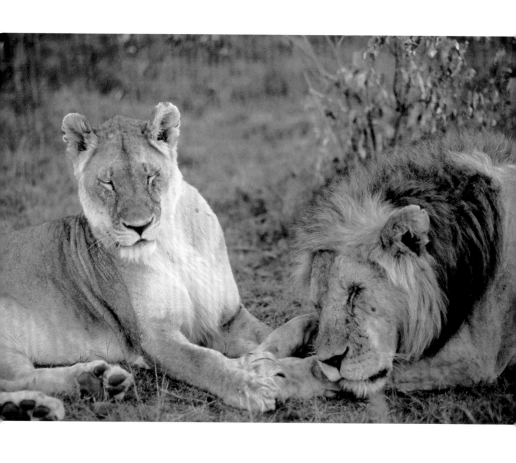

相親相愛的一對獅子。公獅一副：「不管我是睡是醒，
妳都要陪在我身邊」那樣的搭著母獅的前腳睡覺。

全世界只有長野縣地獄谷的獼猴會泡溫泉。在寒冷的冬日，
會有很多猴子一起泡湯。牠們似乎跟人類一樣，最中意40度
左右的溫度。水太熱或不夠暖時都不會下去泡。

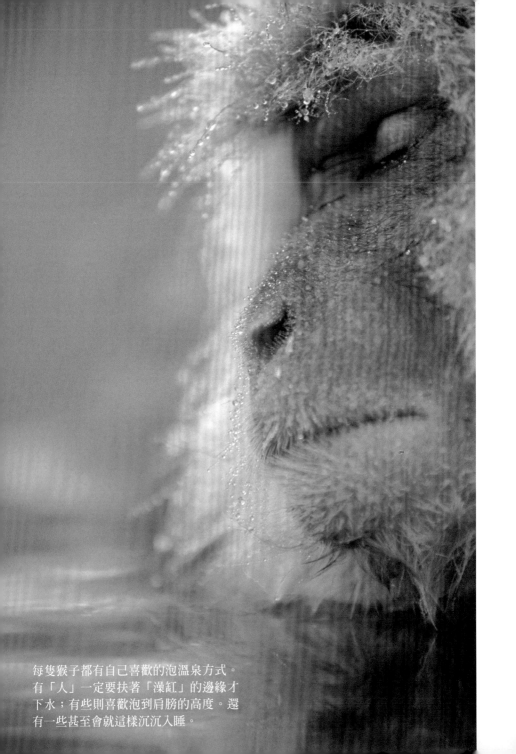

每隻猴子都有自己喜歡的泡溫泉方式。
有「人」一定要扶著「澡缸」的邊緣才
下水；有些則喜歡泡到肩膀的高度。還
有一些甚至會就這樣沉沉入睡。

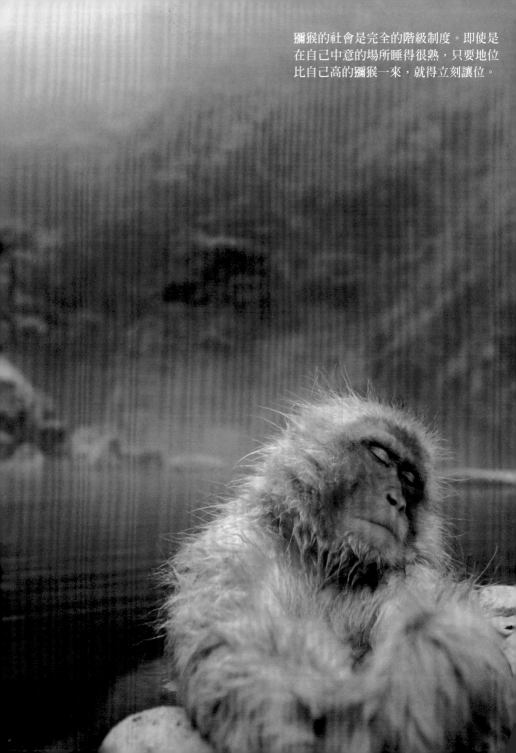

獼猴的社會是完全的階級制度。即使是
在自己中意的場所睡得很熟，只要地位
比自己高的獼猴一來，就得立刻讓位。

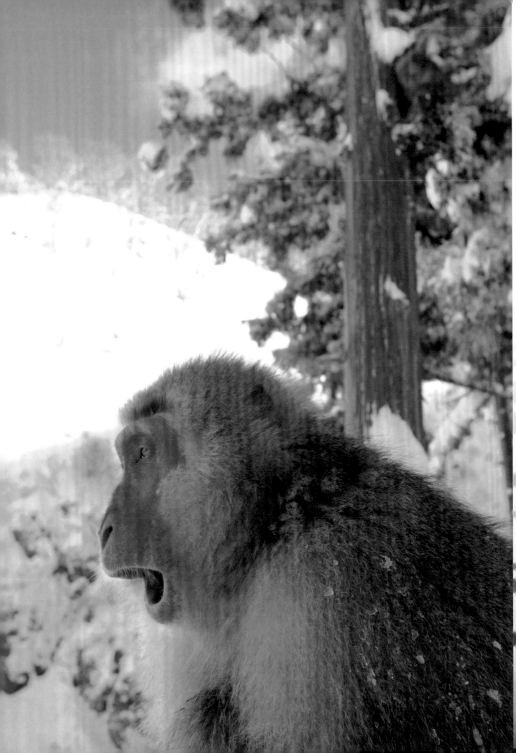

在氣候很糟的時候，就算是人，也有可能會怕得睡不著。野生的獼猴也是一樣。在暴風雨過後的白天，牠們會因為睡眠不足而打著瞌睡，或是無精打采的發呆。

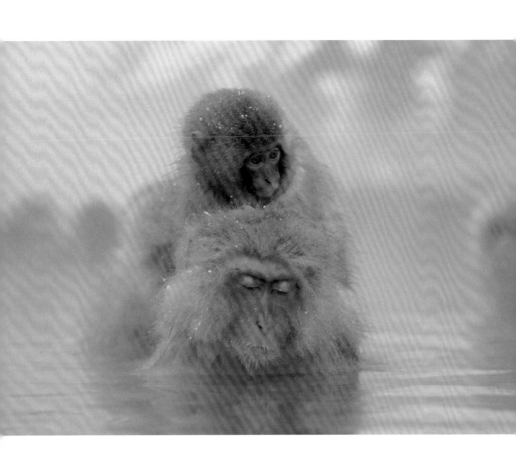

這個溫泉其實是女性專用。雖然並不禁止男性進入，卻
也只有母猴和牠的小孩才能進來泡澡。有種說法說：
「公猴討厭自己全身濕淋淋的，看起來不帥氣。」不過
我們除非親自找隻公猴問問，否則難辨真偽。

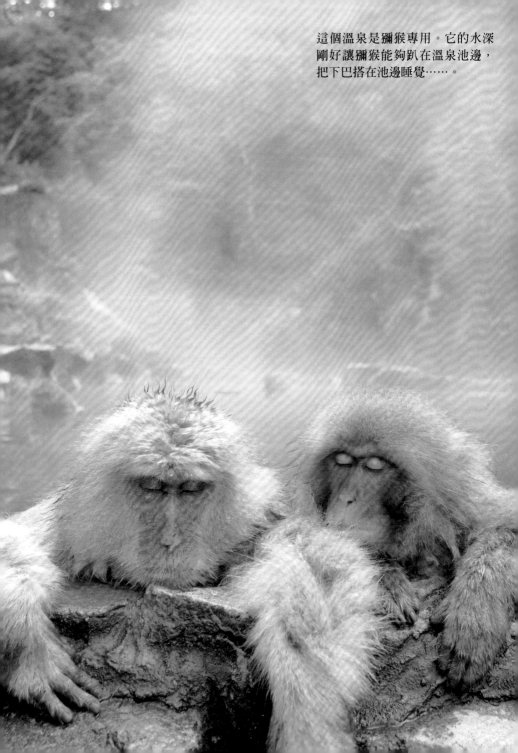

這個溫泉是獼猴專用。它的水深剛好讓獼猴能夠趴在溫泉池邊，把下巴搭在池邊睡覺……。

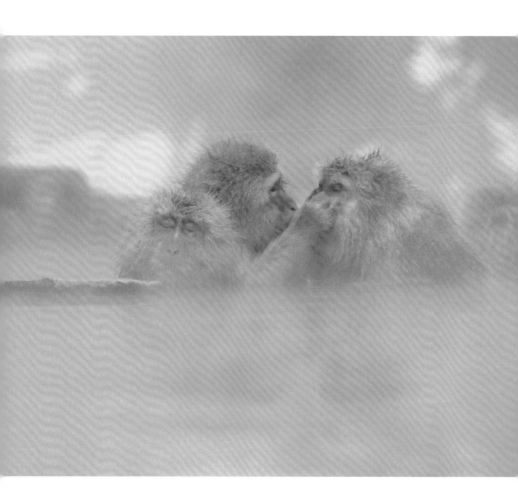

地獄谷大概有200隻獼猴一起成群生活，不過牠們也不
是跟誰都是好朋友。會窩在一起泡溫泉或睡覺的，不是
親子就是兄弟姐妹或好夥伴。

託了身上的濃密毛髮之福，不論是在多麼冷的天氣泡澡，
牠們在爬起來時也不會著涼。

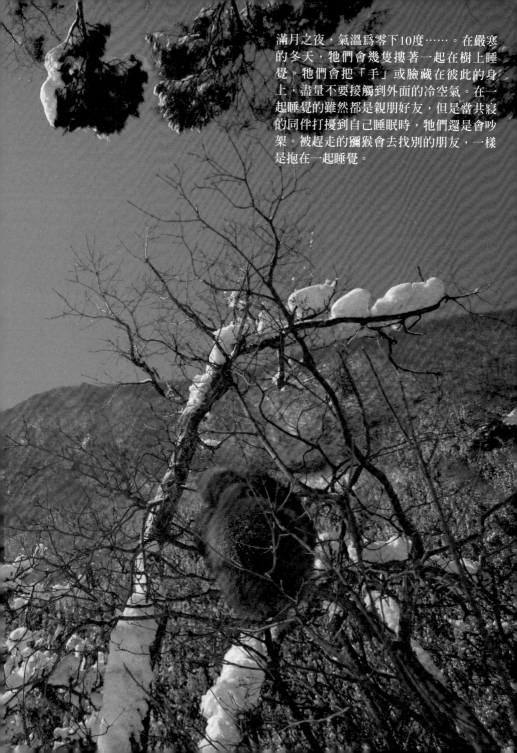

滿月之夜，氣溫為零下10度……。在嚴寒的冬天，牠們會幾隻摟著一起在樹上睡覺。牠們會把「手」或臉藏在彼此的身上，盡量不要接觸到外面的冷空氣。在一起睡覺的雖然都是親朋好友，但是當共寢的同伴打擾到自己睡眠時，牠們還是會吵架。被趕走的獼猴會去找別的朋友，一樣是抱在一起睡覺。

北狐是在地上挖掘洞穴、在裡面生產的。幼狐在出生後會暫時住在洞穴裡，再一點一點延長待在外面的時間。北狐媽媽在出外覓食時幾乎不會回巢。在這段期間，閒得發慌的幼狐們就會跟兄弟姐妹們打打鬧鬧的一起玩，或是獨自出外探險。

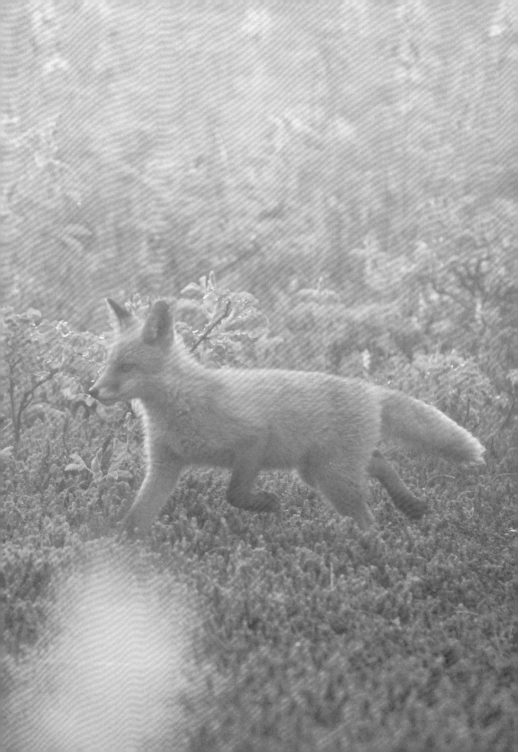

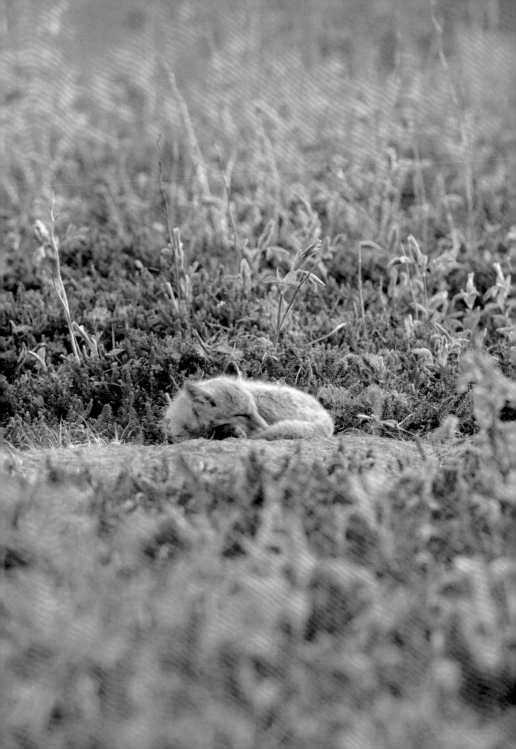

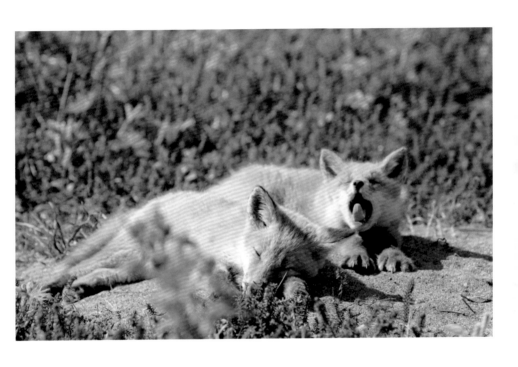

正在睡覺的動物其實很不好找。我覺得不應該只是因為
牠們「沒在動」，就判斷牠們是在睡覺。即使是屏氣凝
神在巢穴外靜候幼狐們出洞，我也很少等到牠們出來。
但是，牠們卻很常在我剛鬆懈下來，開始打盹的時候就
從洞裡跑出來大玩特玩。這也許是因為不管什麼動物，
只要一睡著，就會「讓人感覺不到牠的存在」吧。

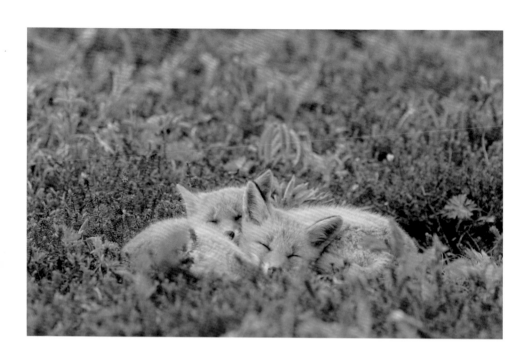

　　幼狐會跑到離家很遠的地方去玩，但是要睡午覺的時候，一定會回到家的附近。這是因為萬一發生危險，就可以立刻衝回巢裡躲起來。

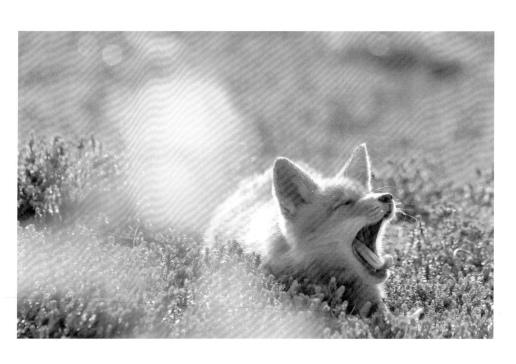

牠們的巢有好幾個入口，在地底下連結在一起。

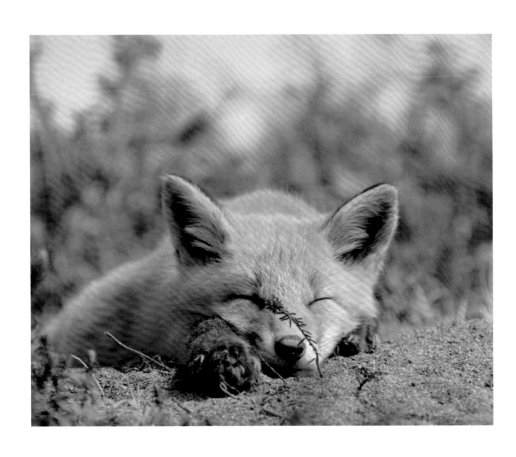

犬科動物的濕潤鼻頭是健康的指標。只要到了傍晚，海邊草原的氣溫就會突然下降。白天悠哉睡午覺的幼狐們，濕濕的鼻頭也會因此變冷。於是牠們就會把鼻尖埋進身上的毛中，相依相偎一起睡覺。

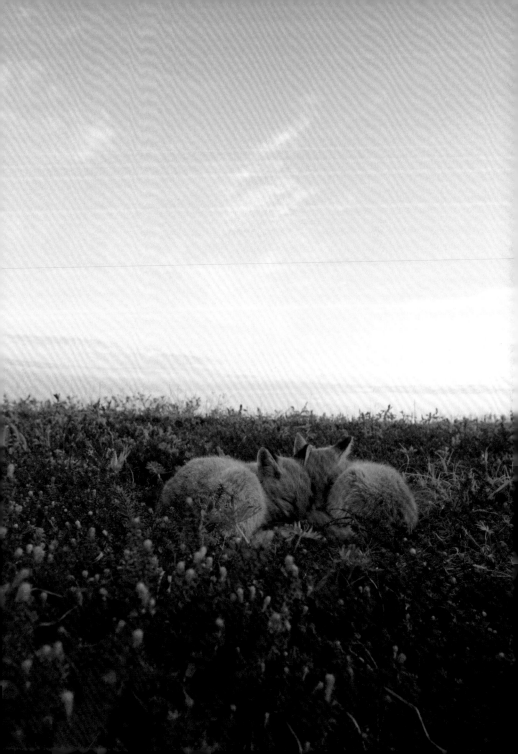

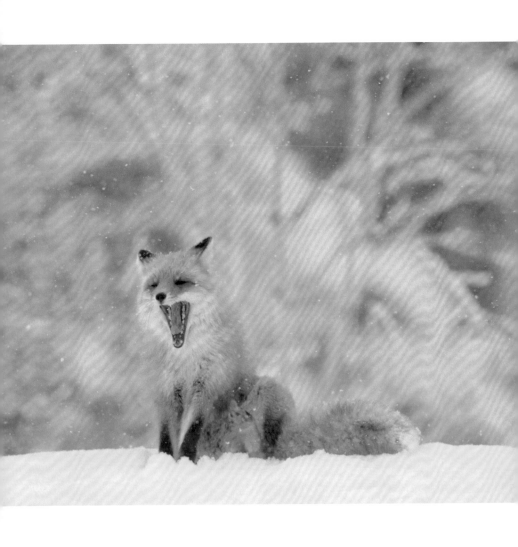

11月底，山裡下了好厚的雪。這時牠們全身都
會換成冬天的毛色，展現出全年最美的身影。

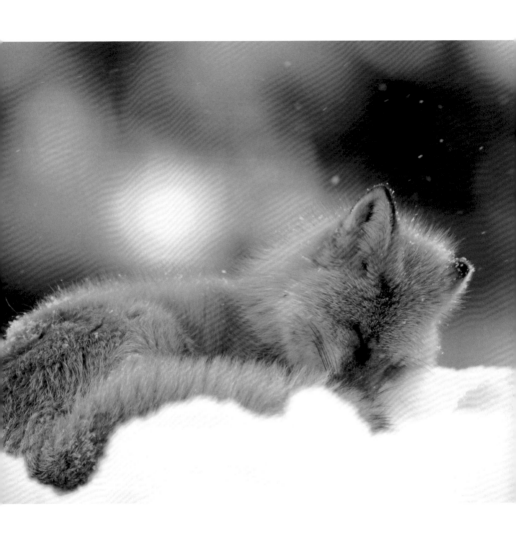

披上冬衣的北狐即使是在零下20度的日子，也絕對不會冷得
發抖。牠們會找個中意的場所，在那裡好好睡個午覺。

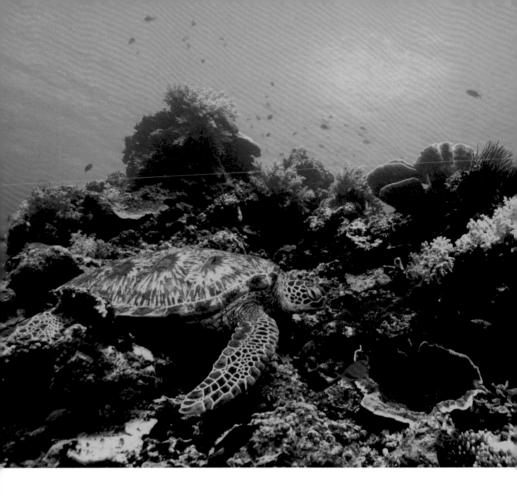

位於馬來西亞沙巴州東北外海的西巴丹島。在
它的周邊海域有許多綠蠵龜棲息著。綠蠵龜是
在水裡睡覺的。為了不讓自己被水流沖走，牠
們會傍著岩石的凹陷處或是珊瑚睡覺。

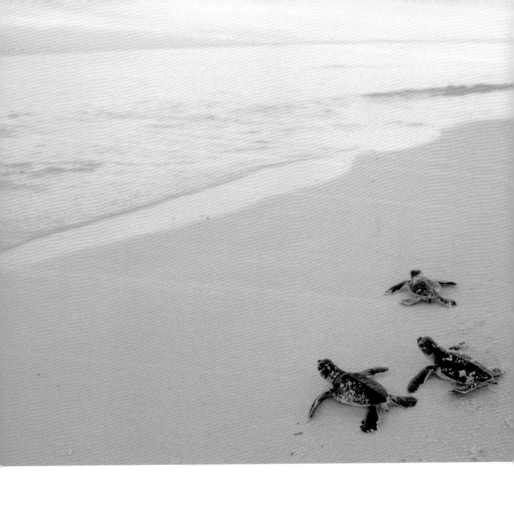

剛孵化的小龜會躲進那些在海面附近漂流的藻類
或是流木裡，邊乘著海流移動邊睡覺。

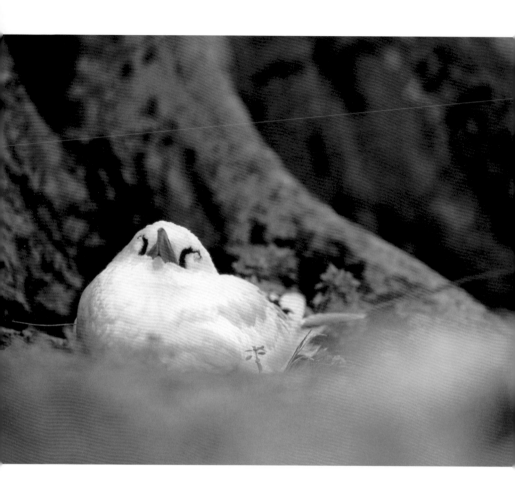

　　紅尾熱帶鳥是有著白色翅膀及大紅色喙部與尾部的美麗
　鳥類。平時生活在大洋上，覓食與睡眠也同樣是在海
　上。不過牠們產卵的時候倒是在陸地上。抱卵的親鳥在
　睡覺時，總是把喙部朝上、稍微歪著頭睡覺。

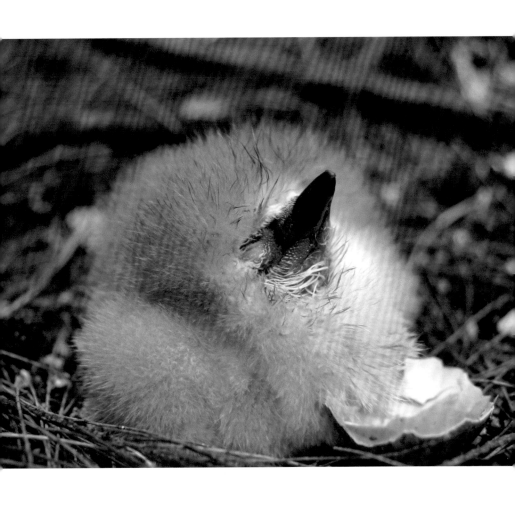

我還以為牠們的雛鳥會很可愛呢，沒想到剛孵化的
雛鳥都是一個樣。只不過把喙部朝上、稍微偏著頭
睡的樣子還真是跟父母沒兩樣。

北海道的多天，早上的氣溫有時會降到零下30度。丹頂鶴為了要保護自己不受外敵侵害，會成群聚集在水淺的河川中睡覺。牠們用單腳站立，把頭埋在羽毛中禦寒。多天的丹頂鶴很愛「賴床」。當太陽升起，牠們就會拍打翅膀做準備體操；但是要等到氣溫升高，牠們才會出去覓食。

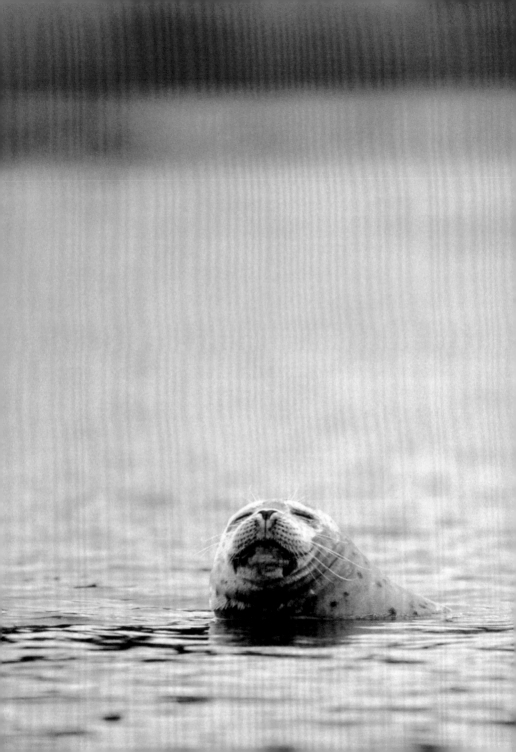

在美國加州的蒙特略港，有一個角落是海豹聚集的場所。那是因爲在退潮的時候，會有幾塊大小夠五、六頭海豹躺在上面的石頭出現，成爲很棒的午睡場所。當潮水上漲，身體被打溼，海豹們就一頭、又一頭的跳回海裡。只有這頭海豹不一樣。不知道牠是不是特別睏，牠還弓起背來繼續撐。現在跳進海裡的話，下次退潮是在六小時後。當午睡用的岩石再度出現時，天色已晚就不能再做日光浴了。感覺起來就像是在抱怨：「再讓我多睡一下嘛！」一樣。

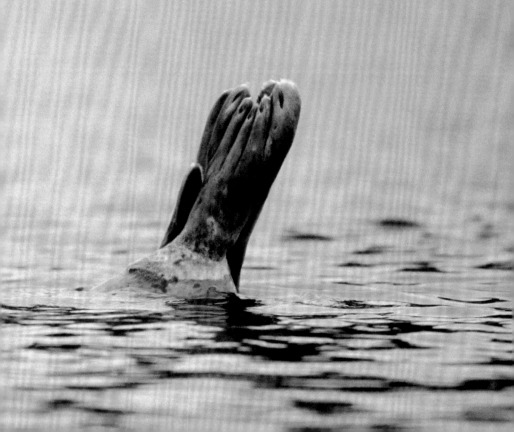

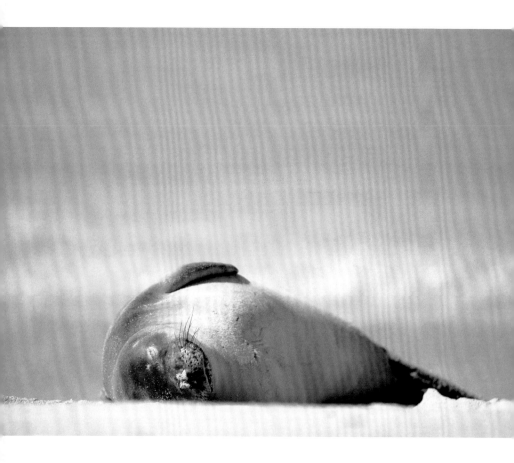

棲息在夏威夷群島的夏威夷僧海豹。雖然這裡是夏威
夷，卻因海流的關係，水溫很冷。在海裡覓食的時
候，牠們經常得得為了要讓冷卻的身體變暖而回到海灘
上。夏威夷僧海豹在早上太陽升起氣溫上升時，就會
爬到海灘上來，享受夏威夷的陽光，直到夕陽西下。

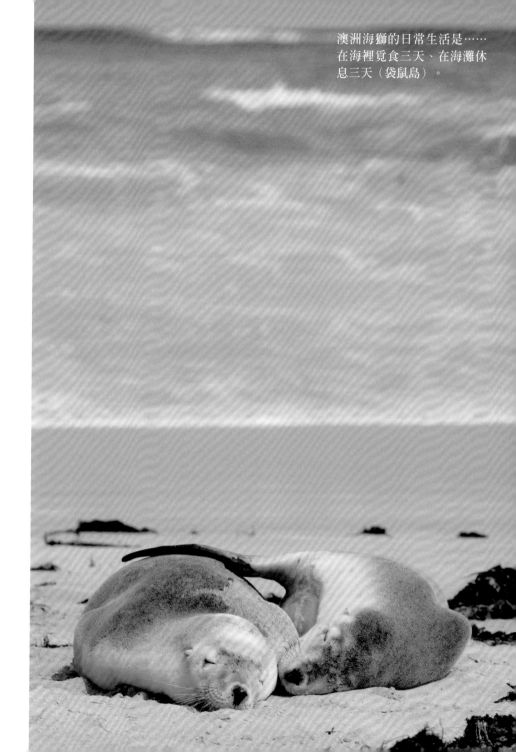

澳洲海獅的日常生活是……在海裡覓食三天、在海灘休息三天（袋鼠島）。

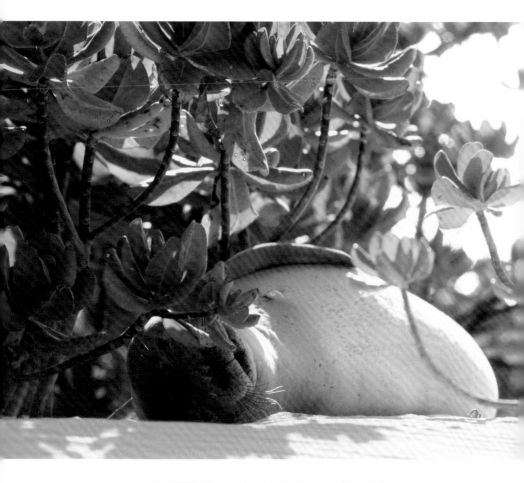

當日照過強時，夏威夷僧海豹就會躲到草海桐的樹蔭下睡午覺。

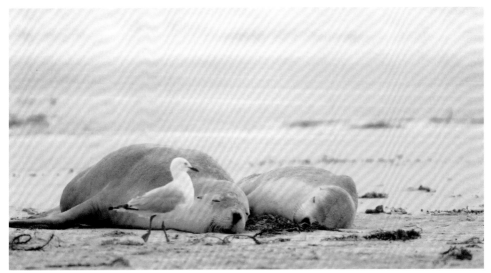

我已經觀察了一個小時以上，但是這些澳洲海獅仍然一動也不動的熟睡著。

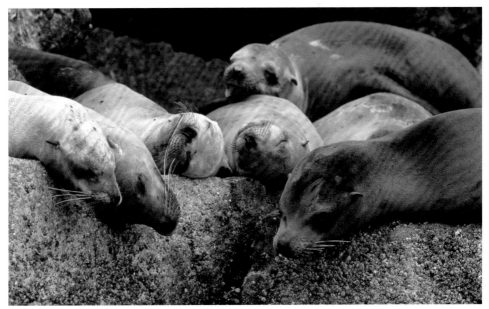

在睡覺的加州海獅。牠們會搶奪合適的場所、躺在別「人」身上。

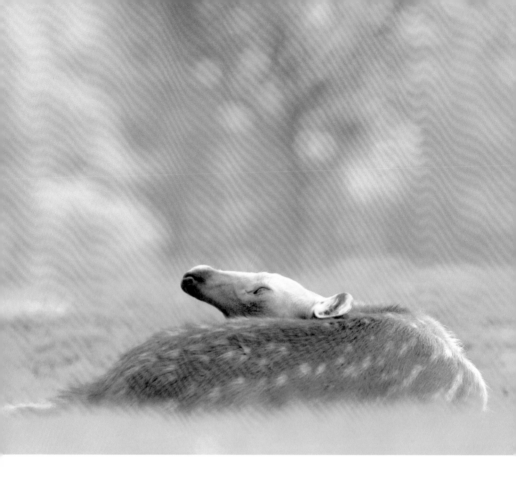

奈良公園裡的草地範圍很廣闊。草被啃光了的草地，是
牠們午睡的場所。草地是沒有定期除草就長不好的。
只要有鹿會每天吃草，草地就很自然的被維護。換句話
說，這就像是鹿每天都在幫自己整理床鋪一樣。

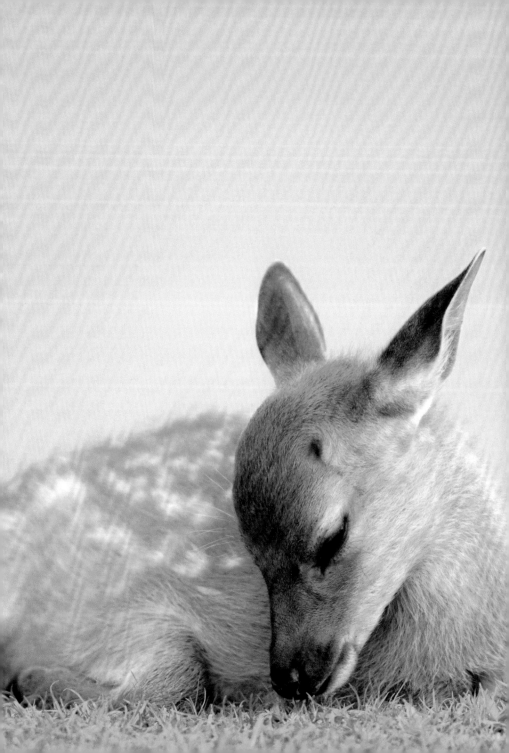

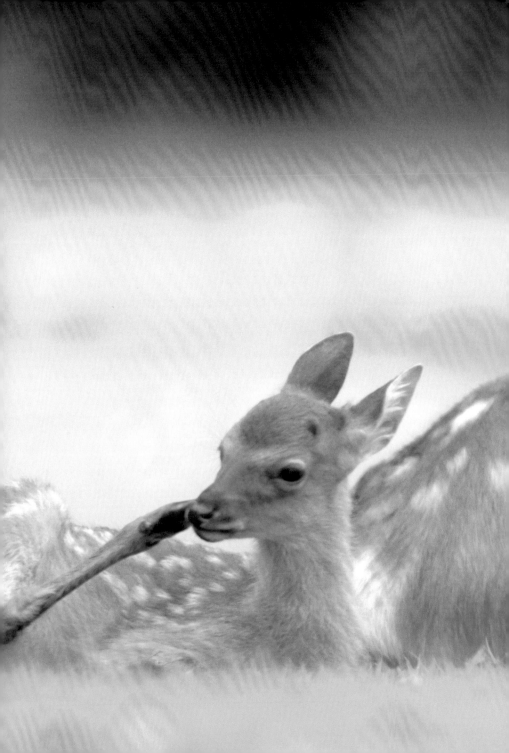

有1,200頭鹿每天都在草地上大便，草地卻不會被大便淹沒，全都是託了糞金龜之福。因為牠們每天都努力不懈的把大便吃下去、分解掉。被分解的大便成為營養，促進草的成長，長成厚厚軟軟的床鋪。

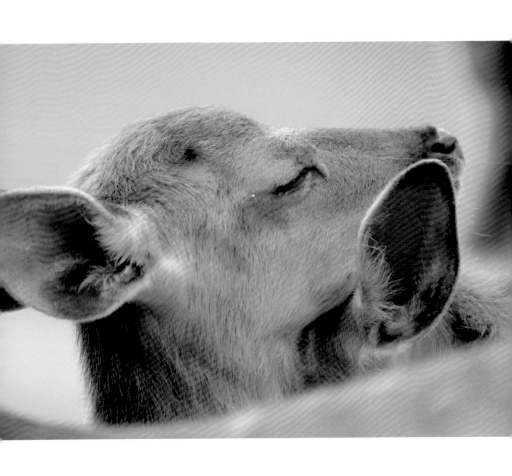

雖然鹿時常躺下來休息，但是牠們的警戒
心很強，睡得很淺。

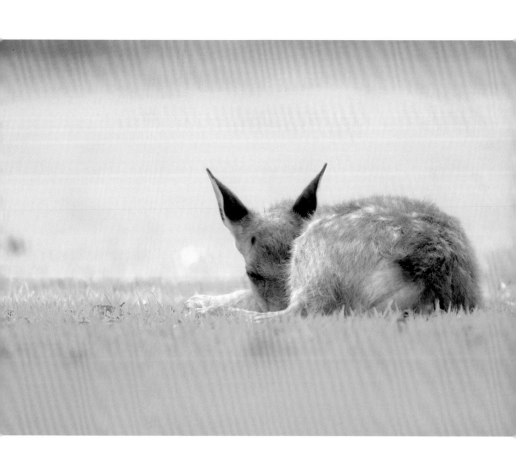

牠們即使在睡覺的時候也是耳聽八方。只要聽到
一點風吹草動，就會把耳朵轉向聲音的來處。

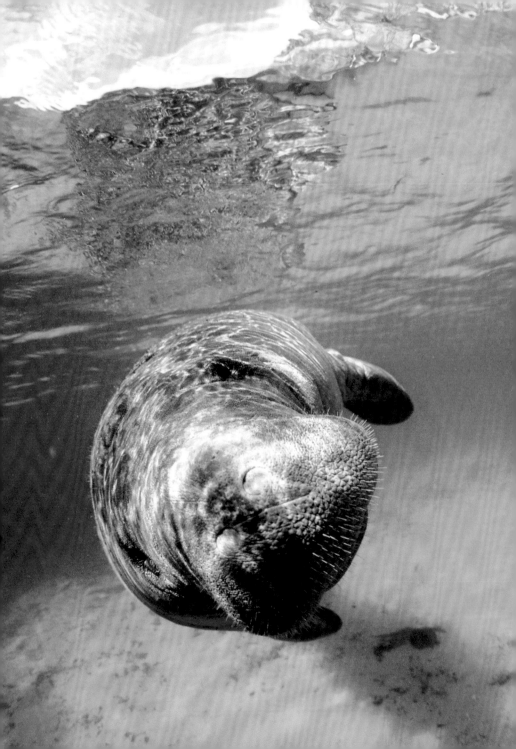

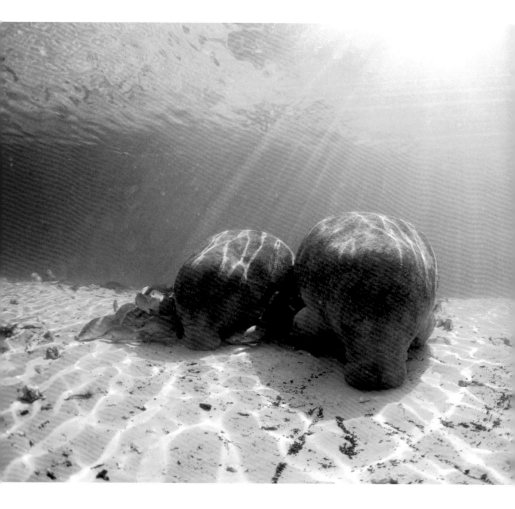

佛羅里達海牛很怕冷。在海水溫度下降的冬天,牠們就會
聚集到有溫水湧出的水泉處。牠們每天要睡八小時,但是
每十分鐘就得浮上水面呼吸一次,還完全不會醒。海牛是
草食性動物,不會攻擊其他動物。魚兒們都知道這一點,
所以當海牛在睡覺的時候,牠們就會潛到像是大石頭般的
海牛身體下方躲起來,免得自己被鸕鶿等的鳥類襲擊。

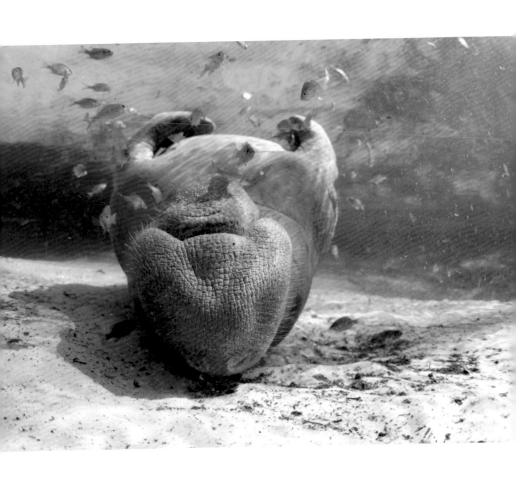

由於牠們棲息在淺灘，又沒有天敵，所以完全
沒有警戒心。有時候甚至還會仰躺著睡呢。

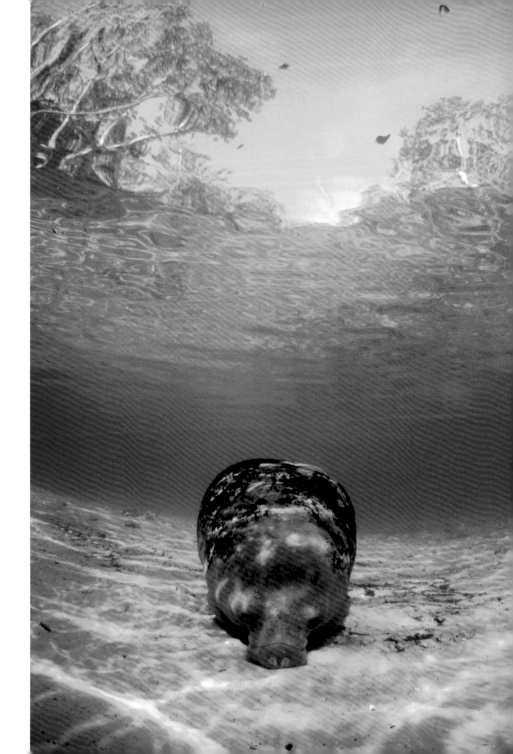

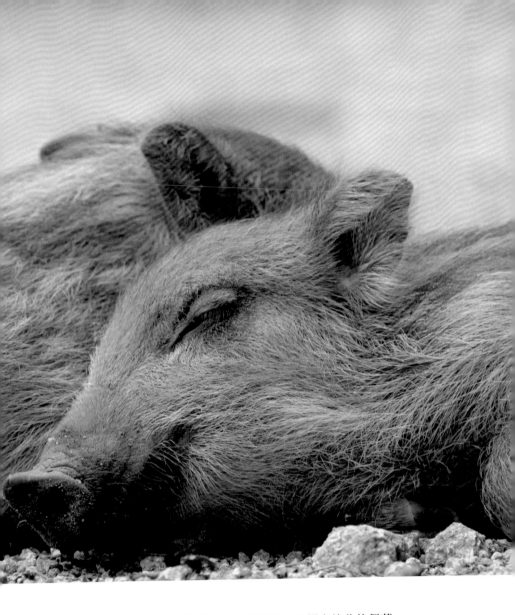

日本野豬的警戒心非常的強。牠們會彼此依偎著
睡，是因為有危險時山豬會彼此互相警告。不過
有時候還是會陷入熟睡。（兵庫縣蘆屋市）

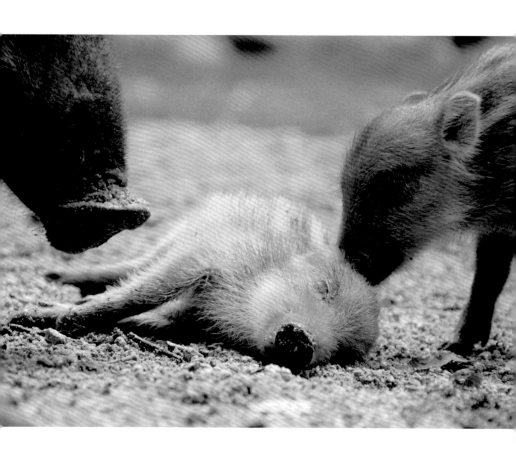

才覺得野豬的小孩（在日文中稱為瓜仔）玩得正高
興呢，牠就像是電池沒電了一樣的突然睡著了。

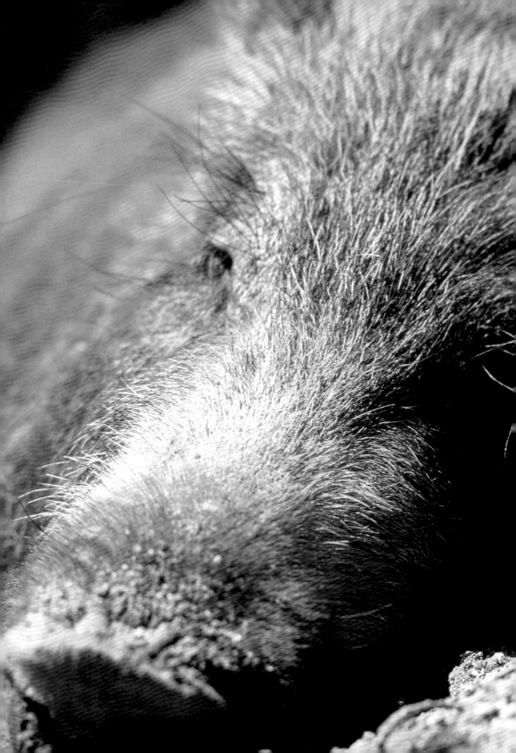

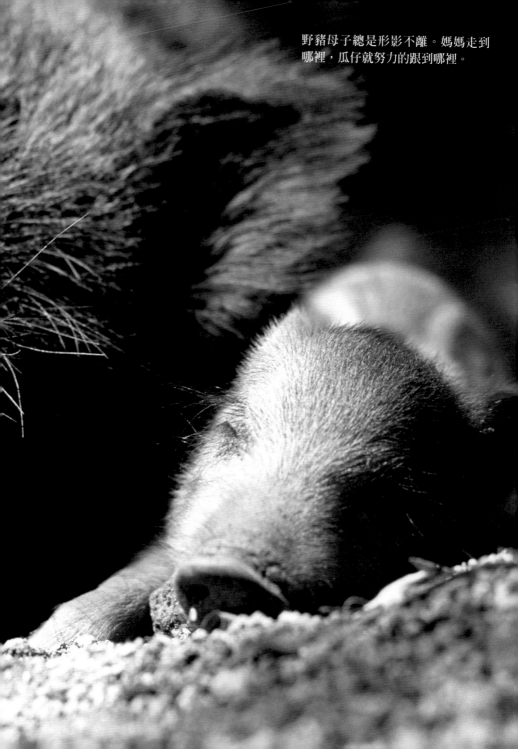

野豬母子總是形影不離。媽媽走到
哪裡，瓜仔就努力的跟到哪裡。

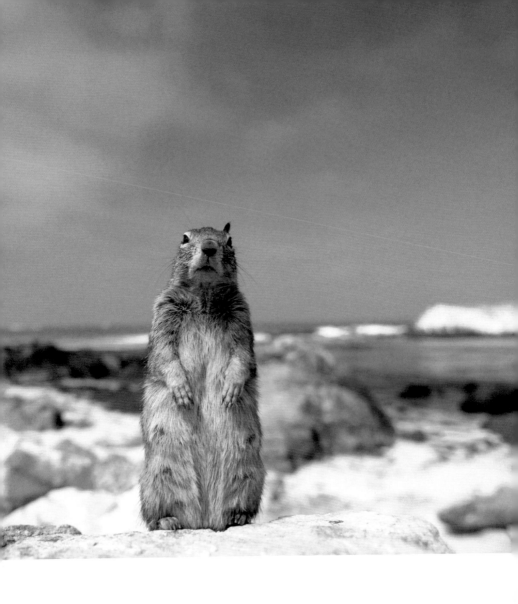

加州地松鼠平時是在地面下的巢穴裡睡覺，但是當
白天的氣候很溫暖時，就會從洞裡出來做日光浴。
在暖和的陽光下，打打瞌睡、打打呵欠……。

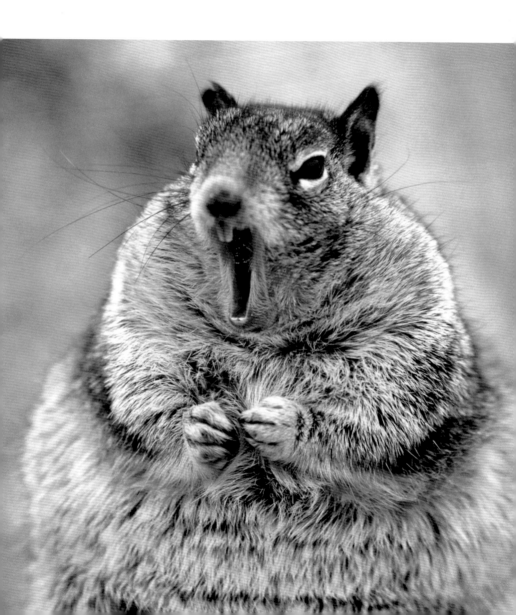

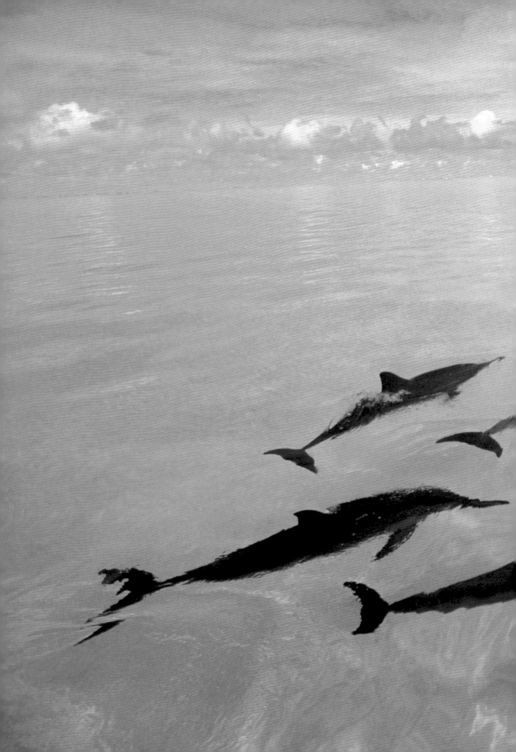

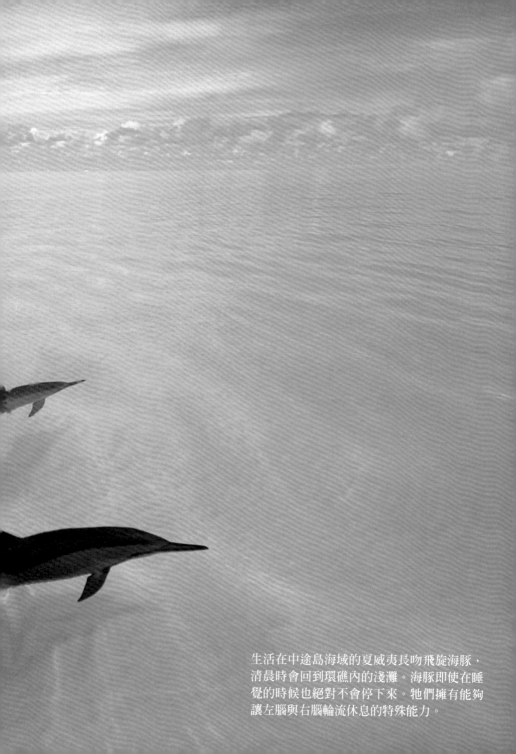

生活在中途島海域的夏威夷長吻飛旋海豚，
清晨時會回到環礁內的淺灘。海豚即使在睡
覺的時候也絕對不會停下來。牠們擁有能夠
讓左腦與右腦輪流休息的特殊能力。

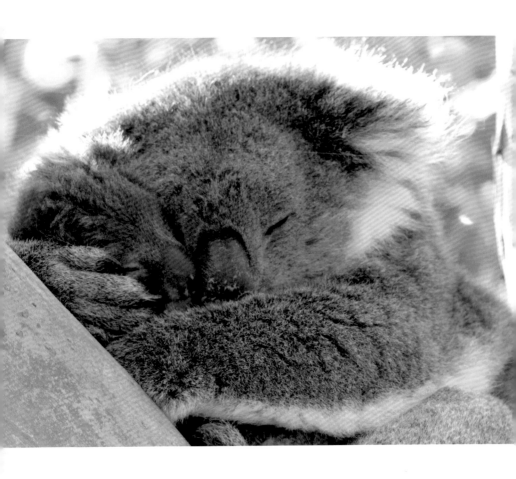

無尾熊生活在尤加利樹上。牠們在找到一個坐起來很舒服的
場所以後就會開始睡覺。就算風有一點大，也照樣睡得很
熟。當眼睛一張開、伸手一搆，就可以摘下尤加利葉吃。在
同一棵樹上待了幾小時到幾天之後，會爬下樹走幾步路到別
棵樹那裡，移動到舒服的場所以後又再開始睡覺。

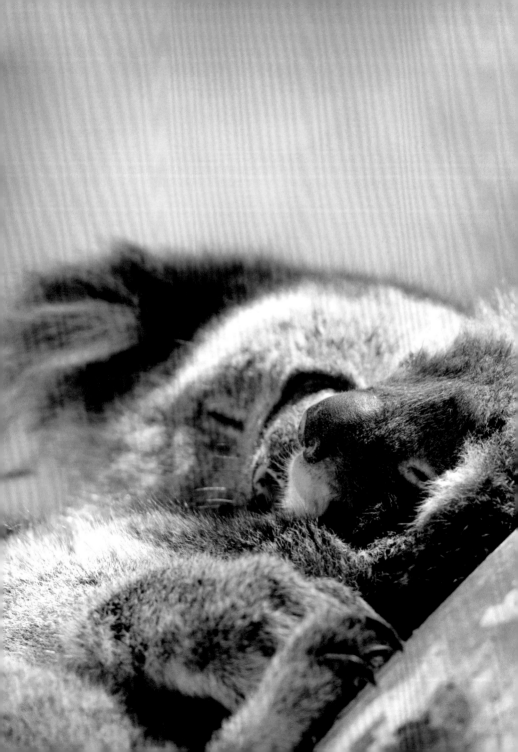

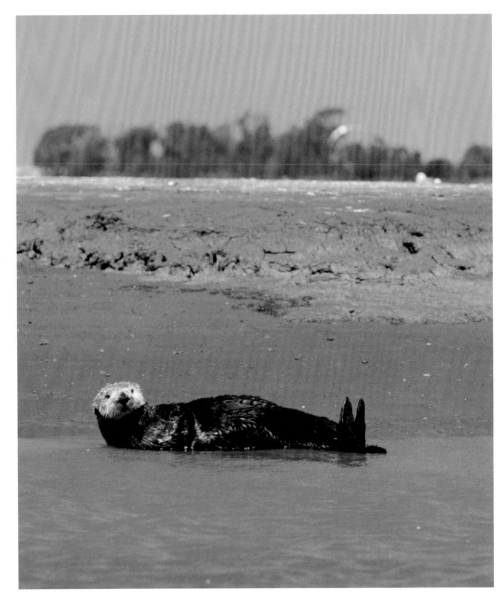

熟睡到簡直快要打呼的加州海獺。牠在沒有水流的海口
峽灣睡覺。等到牠總算發現潮水退時，已經躺在陸地上
了。剛睡醒的海獺，好像有點嚇一跳。（美國蒙特略）

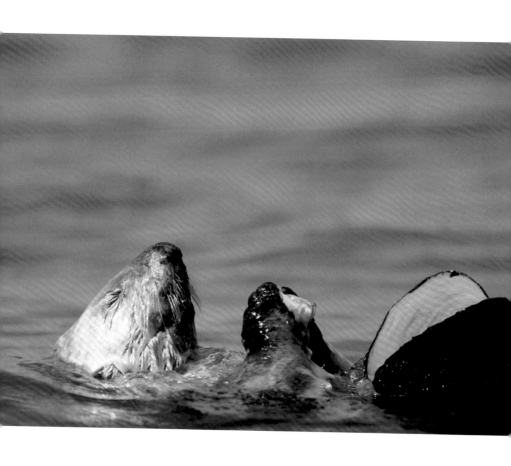

有自己的頭那麼大的北寄貝是海獺最喜歡的食物，牠也
會吃很多。不知道是不是因為吃太飽了，還拿著貝呢，
就突然開始打起盹來了。過了一會，不睏了以後才又再
繼續吃。

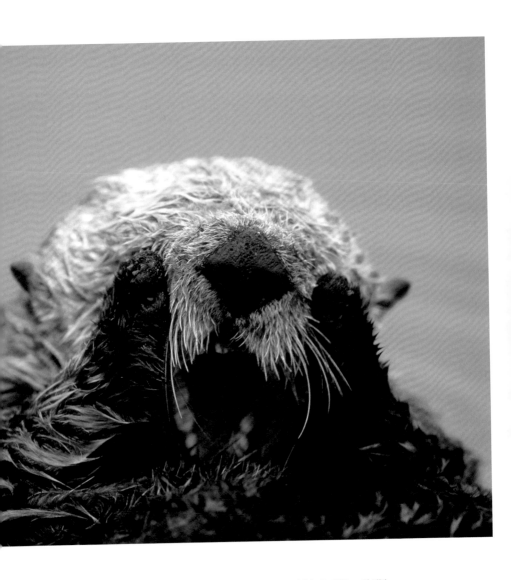

為了要能夠熟睡，把毛整理好是很重要的。海獺
棲息在有寒流的海域中。由於牠們身上的皮下脂
肪不多，就得讓毛與毛之間充滿空氣才能禦寒。

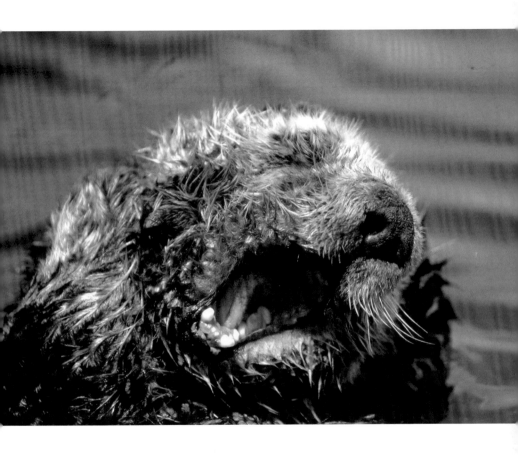

洗洗臉、打個呵欠……再來睡個覺。

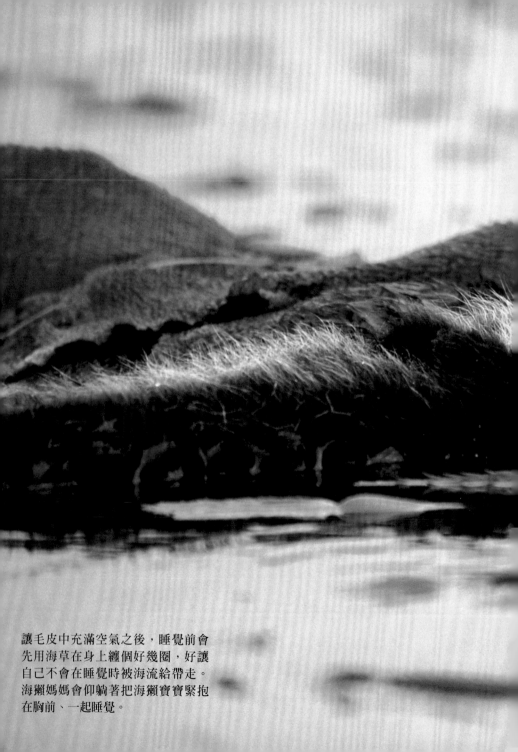

讓毛皮中充滿空氣之後，睡覺前會
先用海草在身上纏個好幾圈，好讓
自己不會在睡覺時被海流給帶走。
海獺媽媽會仰躺著把海獺寶寶緊抱
在胸前、一起睡覺。

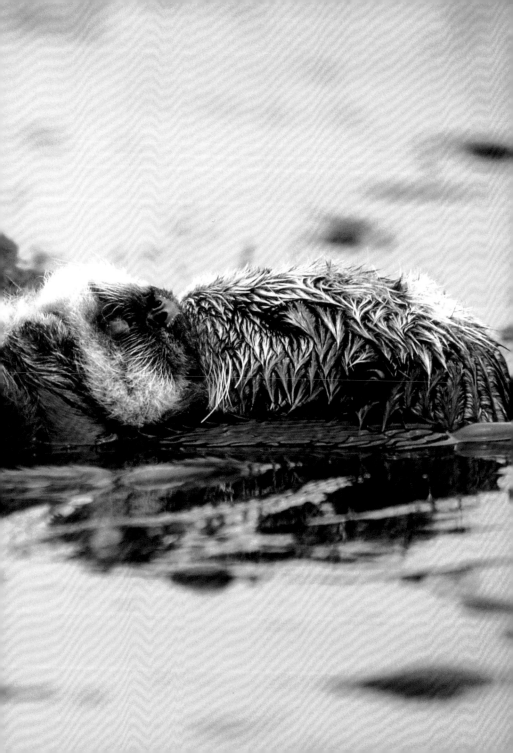

澳洲袋鼠島上的袋鼠。在自然界裡沒有
患失眠的動物。只有人類會因爲「睡不
著睡不著」而發愁。

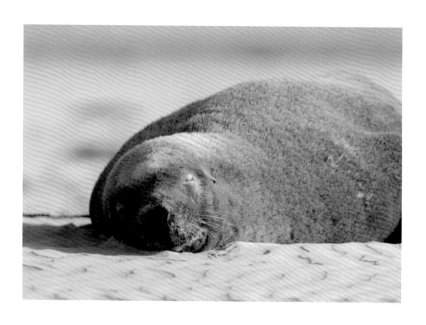

後 記

我姓「福田（Fukuda）」，但大家卻時常把我的「Fu」給去掉，稱我為「Kuda君」，因為「沒了（nu-ke-fu）」的日文發音就跟「窩囊廢（fu-nu-ke）」一樣。據說那是因為我經常在睡覺的關係。就連高中畢業紀念冊裡面的照片，用的也是我在上課時睡覺的照片。

回溯我跟睡覺有關的記憶時，最早應該是我在小學一年級，我們家搬到有兩層樓的新家那時候吧。我的個性非常膽小，很怕一個人在自己的房間裡睡覺。所以我總是在大家聚集在一起的客廳裡裝睡，卻也老是被爸爸抱上樓、放到新的兒童臥室裡、幫我蓋上棉被。

我從小就需要很多的睡眠。在準備大學聯考的時候，同學們都在聽的深夜廣播，我連一次也沒聽過。因為我根本就不曾醒著唸書唸到超過12點啊！

即使是在大學時代，我也都是十點多就睡覺了。要是有朋友在三更半夜打電話給我的話，隔天我會非常的睡眠不足，什麼事也沒辦法做。

當我成為社會新鮮人時，最開始是在一家珠寶店工作。吃過中飯以後，我總是會躲在客人看不到的陳列櫃下方的儲藏櫃裡，連衣服也不換的就穿著西裝睡午覺。

後來我把工作辭掉，朝著成為攝影師的目標而努力。起初我每天都是過著沒有錢、不能出外採訪的日子。每天早上起床吃了早飯先睡兩小時、吃過中飯以後睡午覺睡到傍晚開始播映連續劇的時候，吃了晚飯當然還是再回去睡覺。我曾經這樣過了「三年寢太郎※」的日子。

現在我為了工作，有時候會在一片漆黑、完全沒有人家的山裡面睡覺。回想起來，完全不能相信自己在小時候曾經有過那麼怕黑，一個人到親戚家去住，到了傍晚就會因為寂寞害怕而哭鬧著：「我要回家！」的時代呢。

在拍攝地點最讓我期待的，就是在現場睡覺這件事。在大自然裡打盹，真是最舒服最棒的事啊！花很多時間讓動物們放下警戒心，然後在牠們旁邊一起睡覺，更是人生一大樂事。希望我今後也還能看見更多動物的「幸福睡覺時間」！

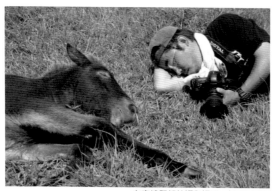

在宮崎縣都井岬和岬馬一起睡午覺。

※譯註：在日本民間傳說中有個男人睡了三年的覺，大家都以為他是個懶鬼，但他一睡醒就開始工作，幫大家灌溉農地。原來他只是在思考該怎麼幫村裡解除旱災時的用水問題。

國家圖書館出版品預行編目資料

你今天睡飽了沒？/ 福田幸廣 著；張東君 譯.
──初版──臺北市：大田，101.02
面；公分.──（titan；081）

ISBN 978-986-179-240-8（平裝）
1.攝影集 2.動物攝影
957.4 100027319

TITAN 081

你今天睡飽了沒？
熟睡動物們的……幸福時光

作者：福田幸廣
翻譯：張東君

出版者：大田出版有限公司
台北市106羅斯福路二段95號4樓之3
E-mail：titan3@ms22.hinet.net
http：//www.titan3.com.tw
編輯部專線（02）23696315
傳眞（02）23691275
【如果您對本書或本出版公司有任何意見，歡迎來電】
行政院新聞局版台業字第397號
法律顧問：甘龍強律師

總編輯：莊培園
主編：蔡鳳儀　編輯：蔡曉玲
行銷企劃：黃冠寧　網路企劃：陳詩韻
校對：蘇淑惠／張東君
承製：知己圖書股份有限公司·（04）23581803
初版：2012年（民101）二月二十九日
定價：新台幣 200 元

總經銷：知己圖書股份有限公司
（台北公司）台北市106羅斯福路二段95號4樓之3
電話：（02）23672044·23672047·傳眞：（02）23635741
郵政劃撥：15060393
（台中公司）台中市407工業30路1號
電話：（04）23595819·傳眞：（04）23595493

國際書碼：ISBN / CIP：978-986-179-240-8 / 957.4 / 100027319
Printed in Taiwan

wawa劉瑞琪◎繪圖

在自然界裡沒有患失眠的動物，
會因為「睡不著」而發愁的，只有人類！
——福田幸廣

讀 者 回 函

你可能是各種年齡、各種職業、各種學校、各種收入的代表，
這些社會身分雖然不重要，但是，我們希望在下一本書中也能找到你。
名字／＿＿＿＿＿＿ 性別／□女 □男　出生／＿＿＿年＿＿月＿＿日
教育程度／
職業：□ 學生□ 教師□ 内勤職員□ 家庭主婦 □ SOHO族□ 企業主管
　　　□ 服務業□ 製造業□ 醫藥護理□ 軍警□ 資訊業□ 銷售業務
　　　□ 其他 ＿＿＿＿＿＿＿＿＿＿＿＿＿＿＿＿＿＿＿＿＿＿＿＿＿
E-mail/＿＿＿＿＿＿＿＿＿＿＿＿＿＿＿＿＿＿ 電話／＿＿＿＿＿＿＿＿＿＿
聯絡地址：
你如何發現這本書的？　　　　　　　　　書名：你今天睡飽了沒？
□書店間逛時＿＿＿＿＿書店 □不小心在網路書站看到（哪一家網路書店？）＿＿＿＿
□朋友的男朋友(女朋友)灑狗血推薦 □大田電子報或編輯病部落格 □大田FB粉絲專頁
□部落格版主推薦 ＿＿＿＿＿＿＿＿＿＿＿＿＿＿＿＿＿＿＿＿＿＿＿＿＿＿＿
□其他各種可能 ，是編輯沒想到的 ＿＿＿＿＿＿＿＿＿＿＿＿＿＿＿＿＿＿＿＿
你或許常常愛上新的咖啡廣告、新的偶像明星、新的衣服、新的香水……
但是，你怎麼愛上一本新書的？
□我覺得還滿便宜的啦！□我被内容感動 □我對本書作者的作品有蒐集癖
□我最喜歡有贈品的書 □老實講「貴出版社」的整體包裝還滿合我意的 □以上皆非
□可能還有其他說法，請告訴我們你的說法
＿＿＿＿＿＿＿＿＿＿＿＿＿＿＿＿＿＿＿＿＿＿＿＿＿＿＿＿＿＿＿＿＿＿＿＿＿
你一定有不同凡響的閱讀嗜好，請告訴我們：
□哲學 □心理學□宗教 □自然生態 □流行趨勢 □醫療保健 □ 財經企管□ 史地□ 傳記
□ 文學□ 散文□ 原住民 □ 小說□ 親子叢書□ 休閒旅遊□ 其他 ＿＿＿＿＿＿＿＿＿
你對於紙本書以及電子書一起出版時，你會先選擇購買
□ 紙本書□ 電子書□ 其他＿＿＿＿＿＿＿＿＿＿＿＿＿＿＿＿＿＿＿＿＿＿＿＿＿
如果本書出版電子版，你會購買嗎？
□ 會□ 不會□ 其他＿＿＿＿＿＿＿＿＿＿＿＿＿＿＿＿＿＿＿＿＿＿＿＿＿＿＿
你認為電子書有哪些品項讓你想要購買？
□ 純文學小說□ 輕小說□ 圖文書□ 旅遊資訊□ 心理勵志□ 語言學習□ 美容保養
□ 服裝搭配□ 攝影□ 寵物□ 其他 ＿＿＿＿＿＿＿＿＿＿＿＿＿＿＿＿＿＿＿＿
請說出對本書的其他意見：

大田出版有限公司編輯部 感謝您！

大田精美小禮物等著你！

只要在回函卡背面留下正確的姓名、E-mail和聯絡地址，
並寄回大田出版社，
你有機會得到大田精美的小禮物！
得獎名單每雙月10日，
將公布於大田出版「編輯病」部落格，
請密切注意！

大田編輯病部落格：http://titan3.pixnet.net/blog/

智　慧　與　美　麗　的　許　諾　之　地